此刻·彼時心靈的交會
肉身·骸骨相遇的覺醒

# 關於死亡

卜華志

從不曾想過也沒經驗自己到了這種年紀後常有不同的友人從身邊消失。在告別式上大夥說著前一陣子還在路上碰見聊天──說走就走！消失永遠碰不到了，這人日後只存在不同人的記憶裡，不會有互動，死亡不再抽象越來越具體，真實又傷感。

想像死亡到底是何種感覺或狀況，兩眼一閉關機了嗎？還有意識靈魂？所有的器官都不再運作，應該也就⋯⋯，沒人能親口述說。當在醫院探視不同人時，都有一種相同的感受──強烈的不甘願中夾雜著恐懼與不安，也難怪這些友人因都值壯年，但又能如何呢？要哪種說詞才會消除障礙心平氣和的走進另一個旅程，這似乎是早該做的人生功課，因為誰也無法缺席。所有在世者或旁觀者對死亡之描述都是荒謬的！也許宗教信仰、神話、寓言中可獲得一些主張而心安，但真的就是提早學習心理上的建設，探索生命的價值觀和練習放下罷。不同種族國家對死亡的詮釋處理有著比性的差距，如西藏的天葬，恆河的流屍，埃及的木乃伊，秦始皇的大軍，早年排灣族的先人就葬在自己的床下。曾看過一部非洲某部落的紀錄片，全村人動員抬著亡者遊行，唱歌跳舞有如嘉年華會般的熱鬧，然後一起葬在一個大的洞穴裏，一排一排的架子無數的長條形包裏，所以要在裹著布條的遺體畫上記號以後免得找錯人！我想他們整年都該非常忙碌。

死與生不是對立而是一體兩面，出生後就一步一步向死邁進，但在你未遭橫禍先走一步到你老去走掉之前有太多喜悅的人生可享受，人類演化出的聰明智慧和多彩多姿的文明、藝術、文化⋯⋯是地球上唯一的物種，但掠奪的心態造成污染日益嚴重資源浪費，耗竭的地球母體將無法承受而邁向滅絕之路，更是人類當認真思考改變。

活得再精彩也會落幕，那死後的世界如何，有無靈界、天堂、地獄，沒有參考案例無法預知，只有用精神層面去思考，我那些離去的親朋好友依舊活在我的腦海中不曾遠去，而那些做了準備放得下了悟的人對能帶走的不想帶走的該也無所謂了罷！生命有限，空間有限，該來的來該走的走，地球才不會擠爆而我們也不會永遠處在某個暴君的陰影下不得翻身。

如何活得順心無悔，每個人都有屬於他自己的人生無法複製，坊間很多勵志教人成功或心靈成長的課程書籍也有其可看性，我想多讀、多看、多走、多給予保持好奇心是基本態度。這些前人累積的智慧寶藏絕對是良師益友。

這次給自己的課題不討好又嚴肅，人至中年想對面的凝視死這件事，掏出心裡的害怕困惑，支解肉與骨，用不同的想法、畫法、角度去探索猜想，自以為是的假設只剩一個月或一年的時間我要如何處理身前事身後事，何種心願未了，哪些人事物無法割捨眷戀！

記得孩子還小時喜歡帶他們去看恐龍展，和這些主宰地球上億年的生物對看，如此的霸主，如此的展演，如此的無語。因為工作的關係也曾親手把玩乾隆皇帝的玉璽，他曾拿著這顆大印蓋在無數他喜歡的字畫上，似乎我也感受到那種喜悅、悸動和手溫，而在面對拉拉山的神木群時更令我雞皮疙瘩掉滿地，感覺和他們融為一體，生命真的就是一種不斷的學習，不停的練習，練熟了通了就會有新的屬於自己獨特的旋律跳出來，而不會虛渡生命，走時無怨無悔，謝天感恩靜心接受，唯一可惜的是鬼故事會少了許多。

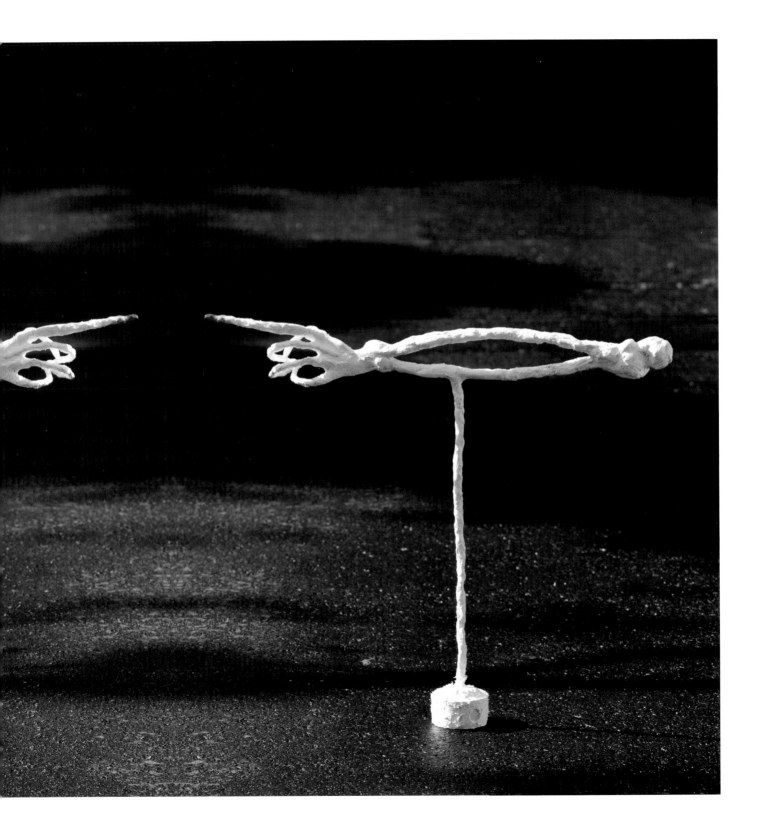

觸　綜合媒材
　　　2014　66x57x11cm

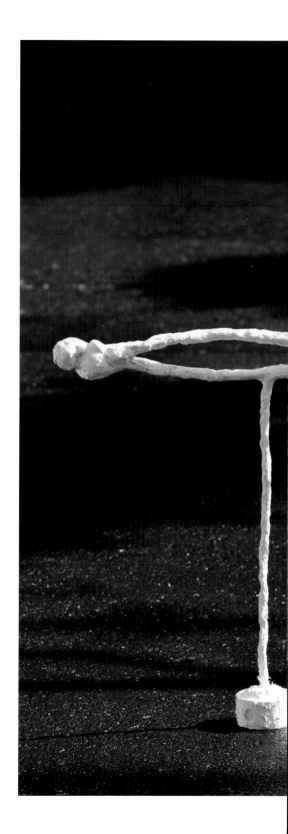

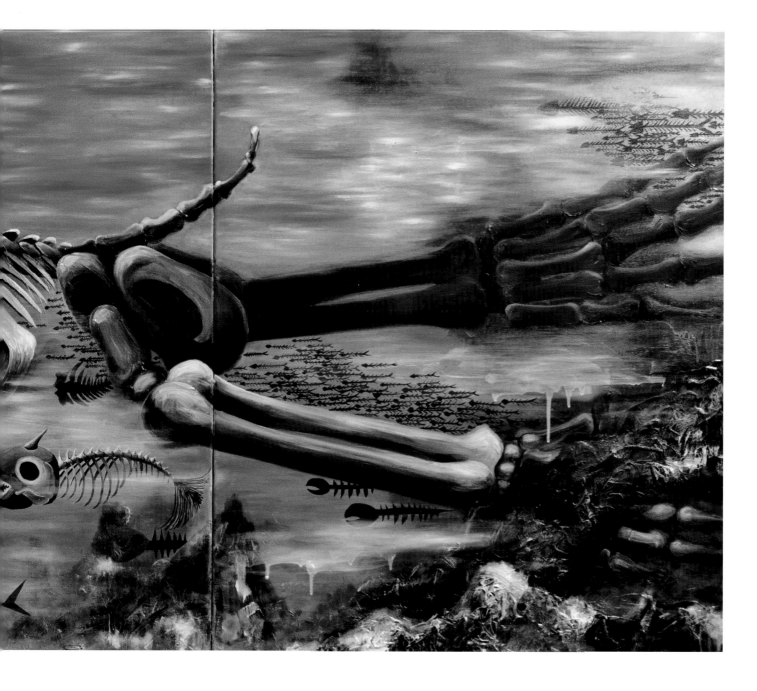

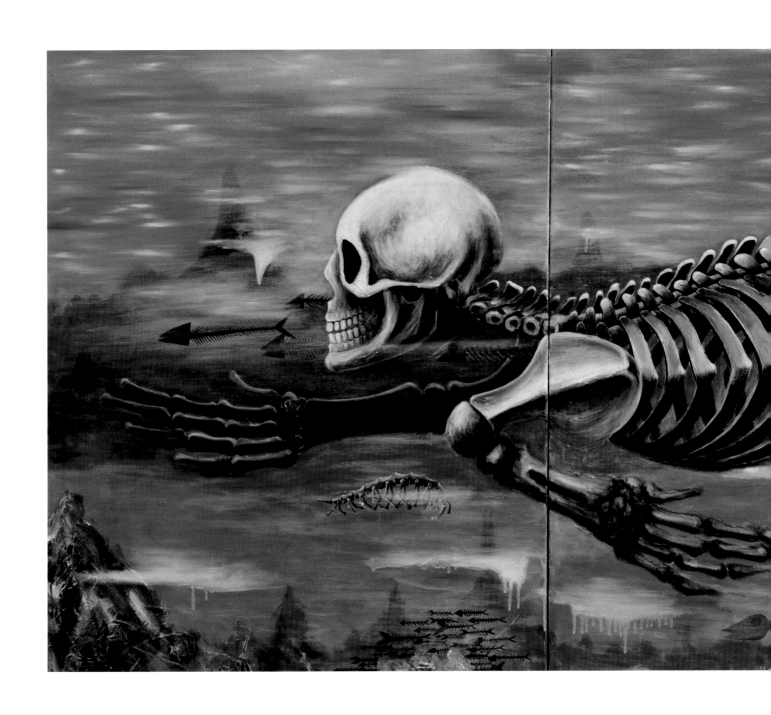

遠古的呼喚　壓克力彩・油彩・畫布
2013　240x116.5cm

九股山岩畫　　壓克力彩・油彩
2013　160x116.5cm

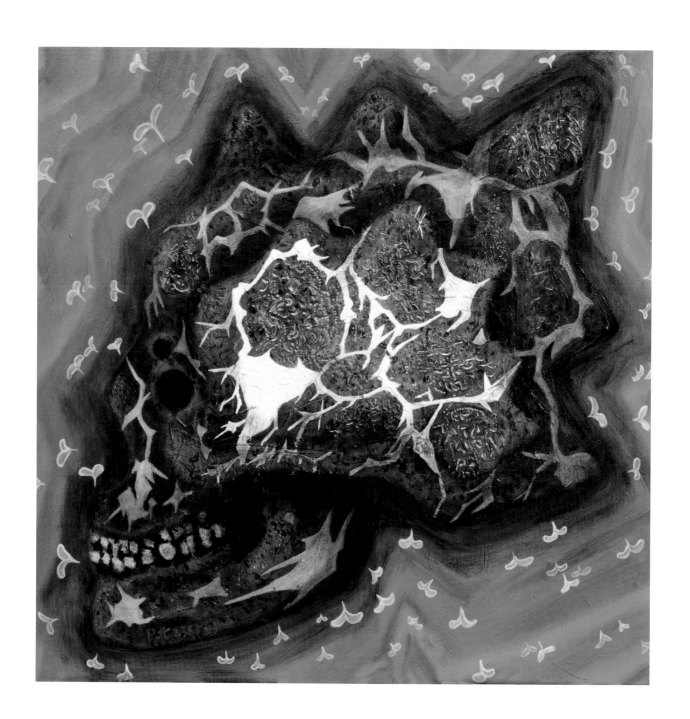

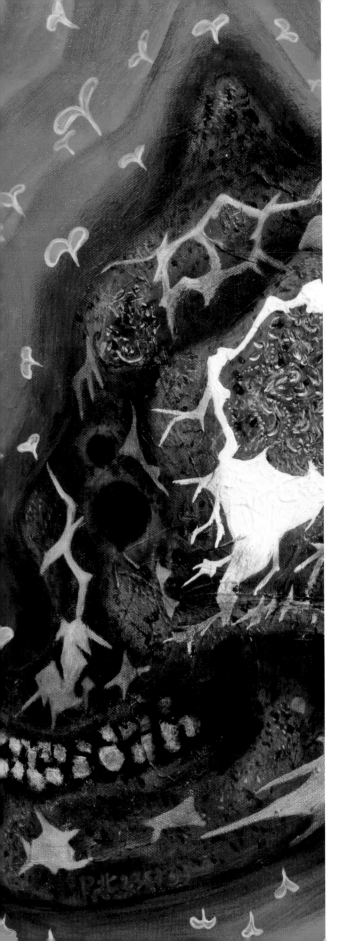

失落的拼圖　　壓克力彩·油彩
2013　　53x45.5cm

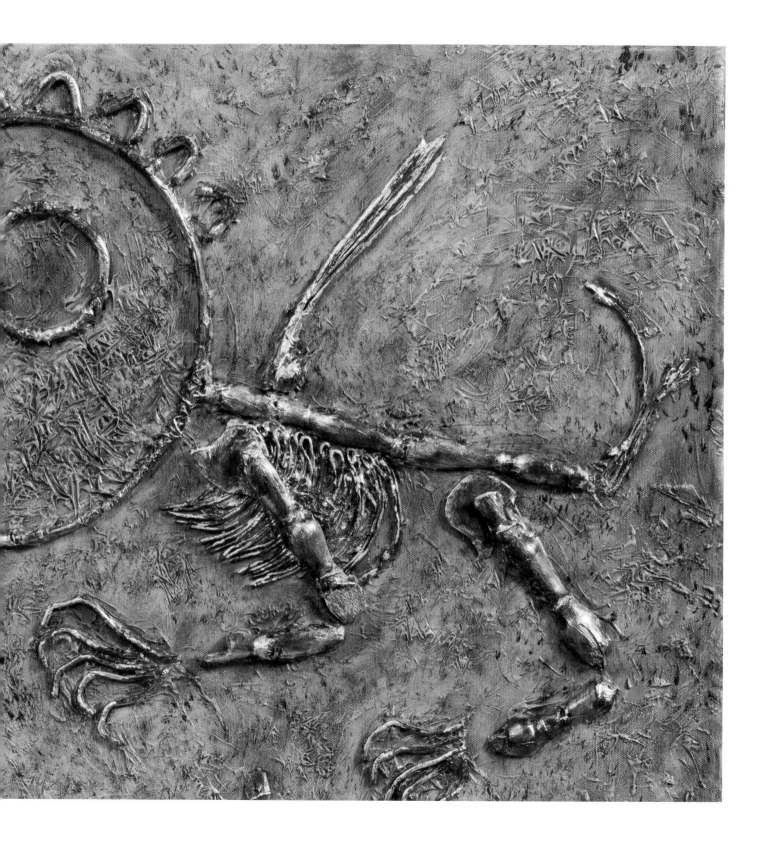

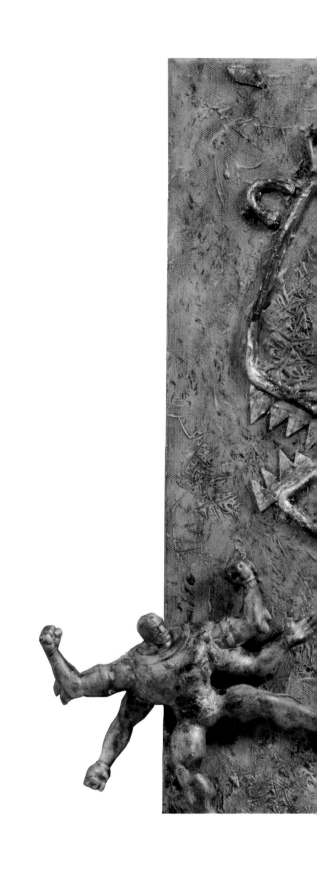

尚無結果的答案　綜合媒材
2013　53x45.5cm

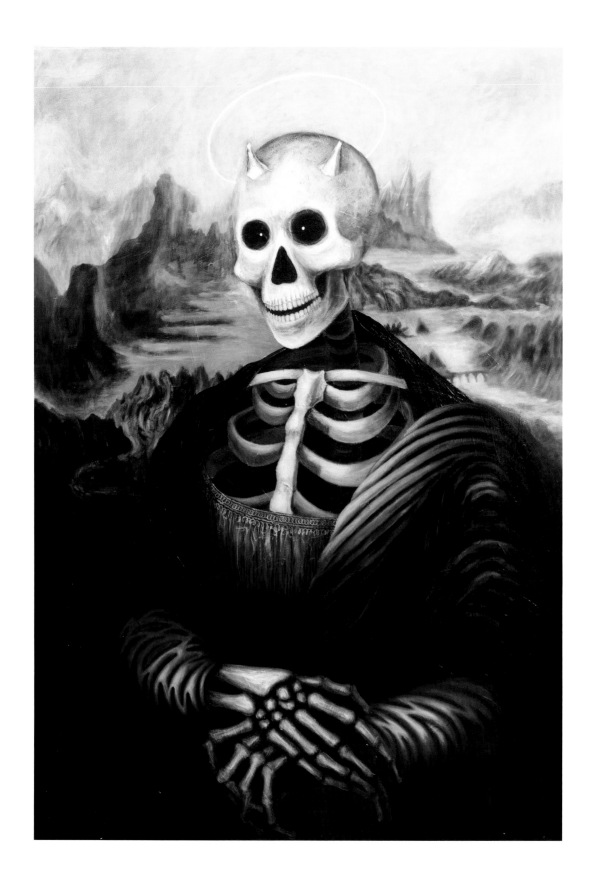

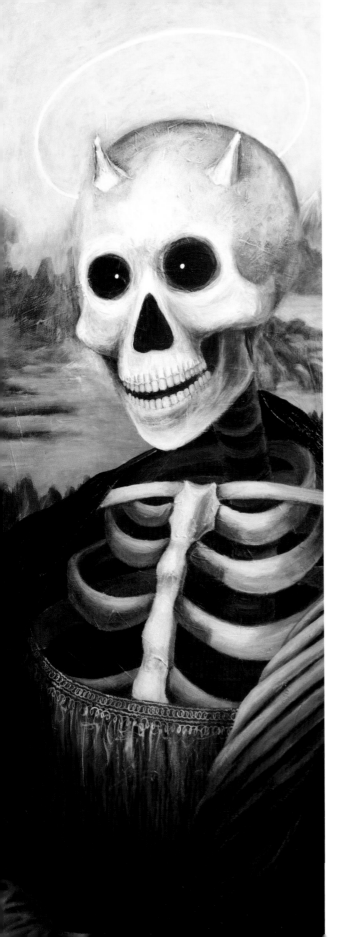

微笑得永恆　　壓克力彩・油彩
2013　80x116.5cm

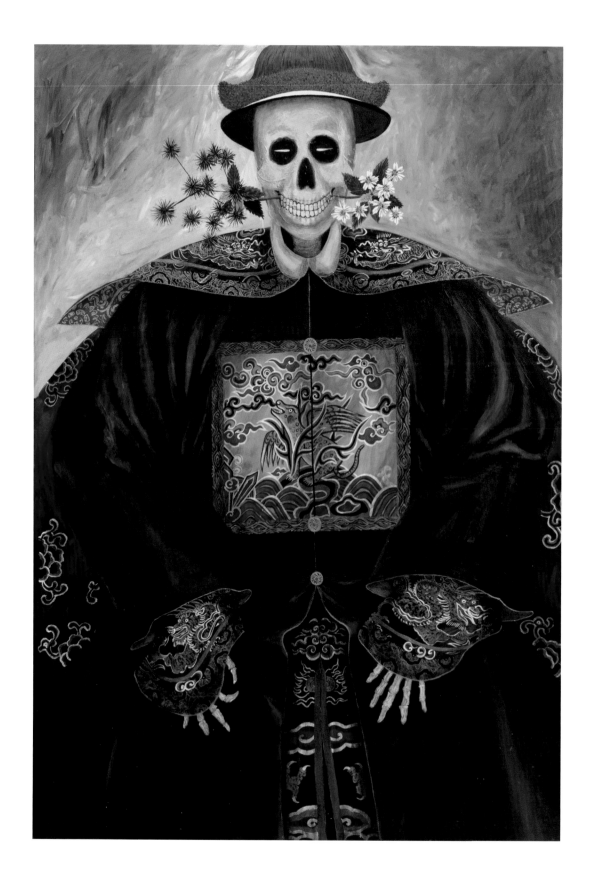

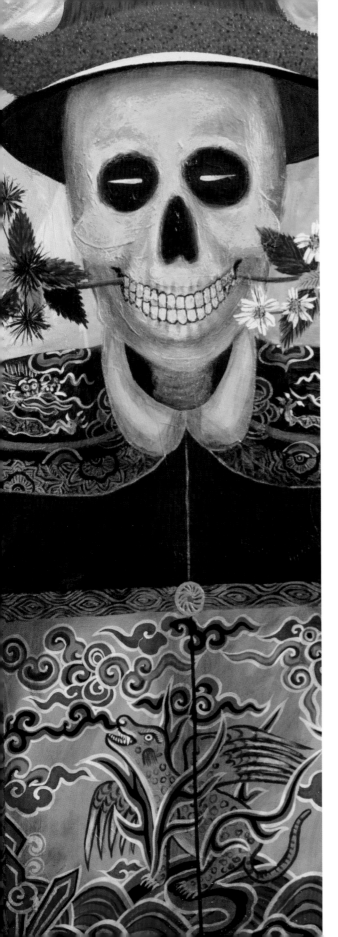

與神同在　　壓克力彩
2013　　80x116.5cm

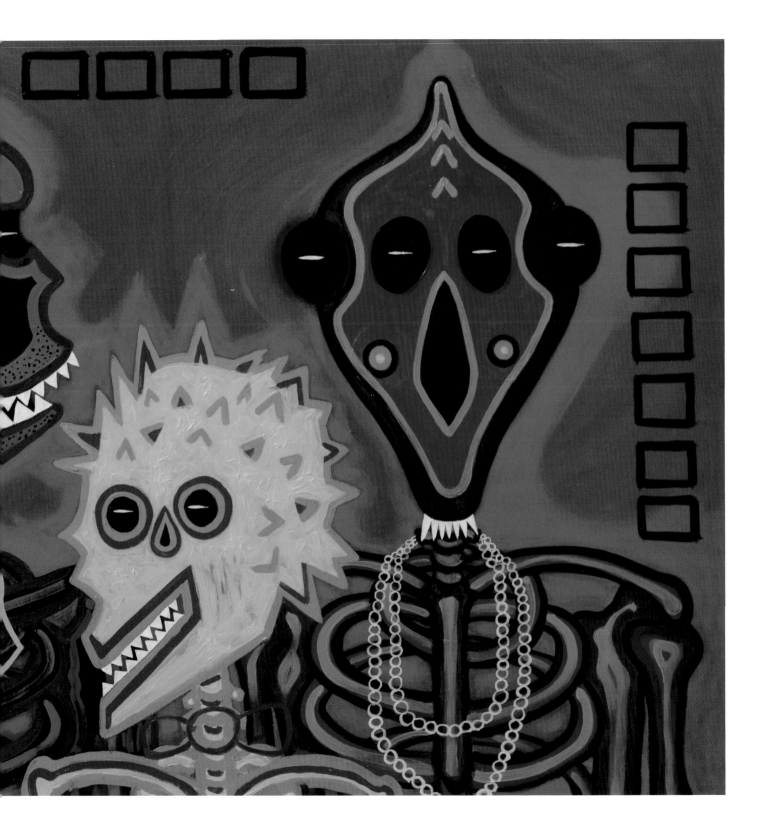

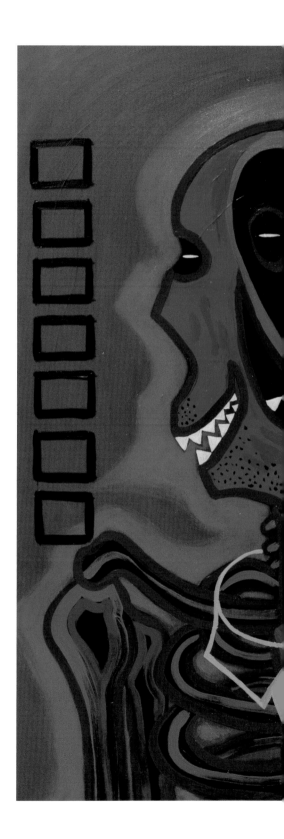

幸福的束縛式　壓克力彩
2013　116.5x80cm

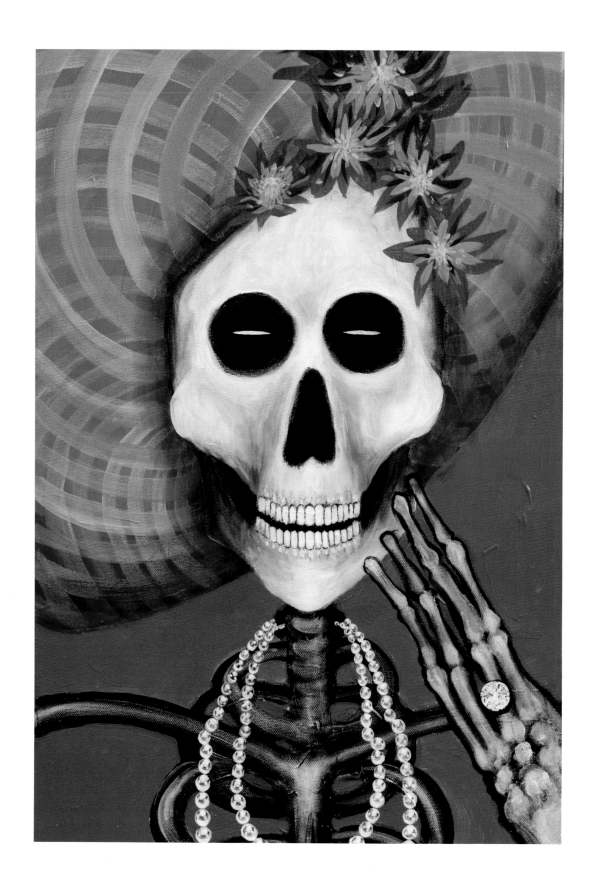

天長地久‧曾經擁有　綜合媒材
2013　33x53cm

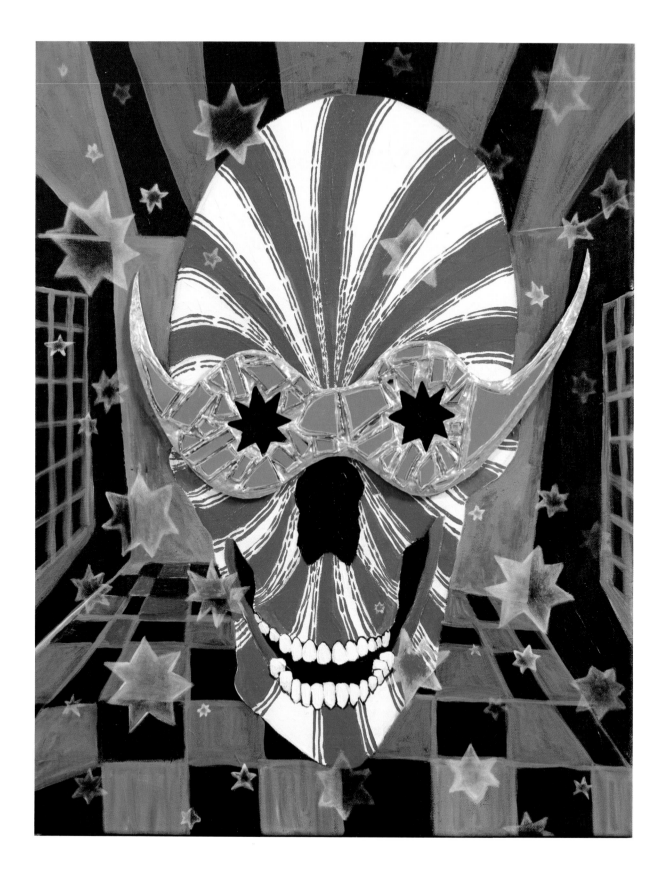

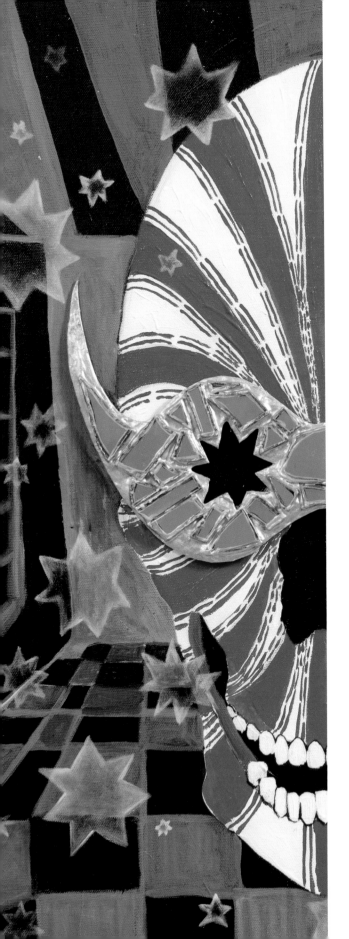

歡笑與美好 　綜合媒材
　　　　　　2013　　41x53cm

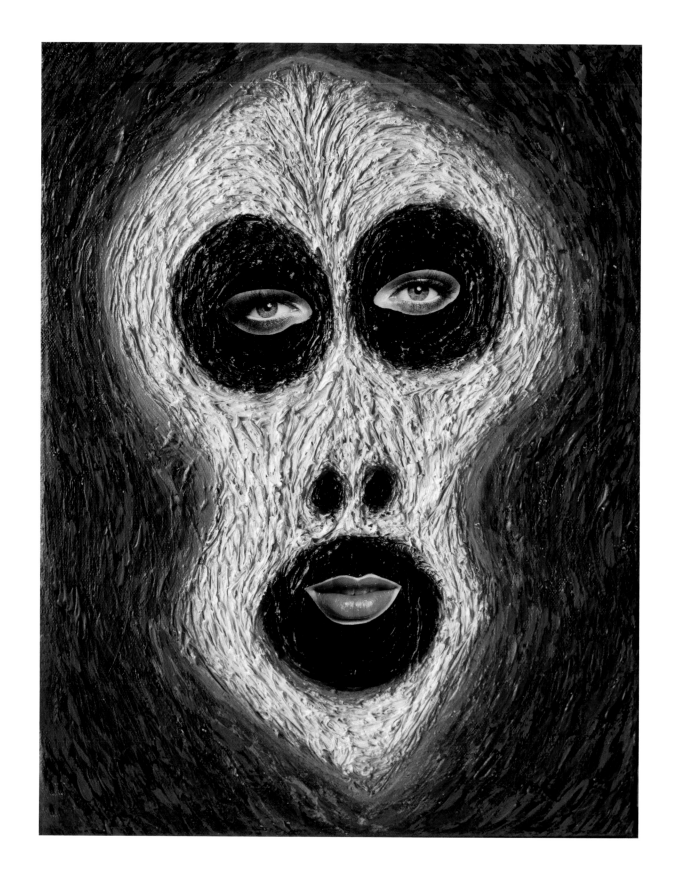

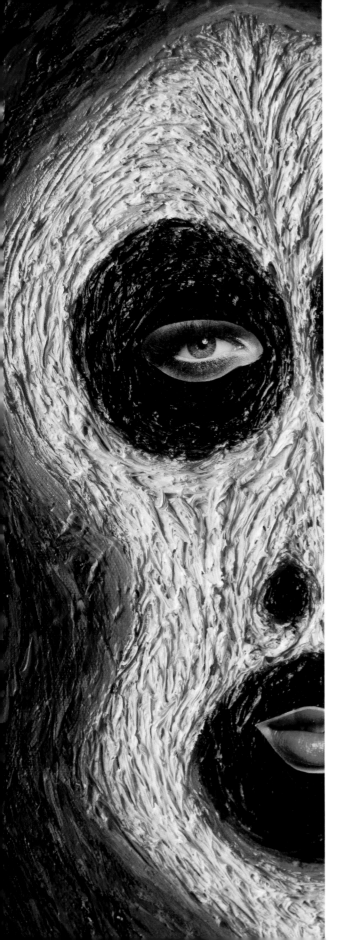

皮像　　綜合媒材
　　　　2012　27x35cm

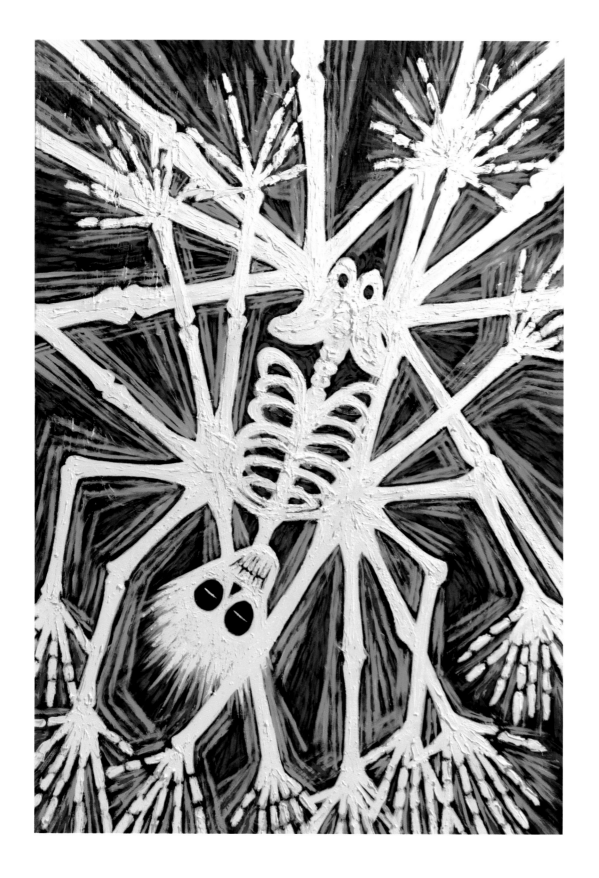

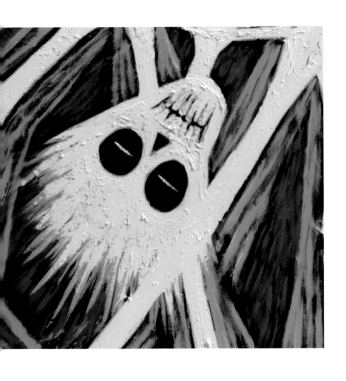

夢境　壓克力彩・油彩
2013　80x116.5cm

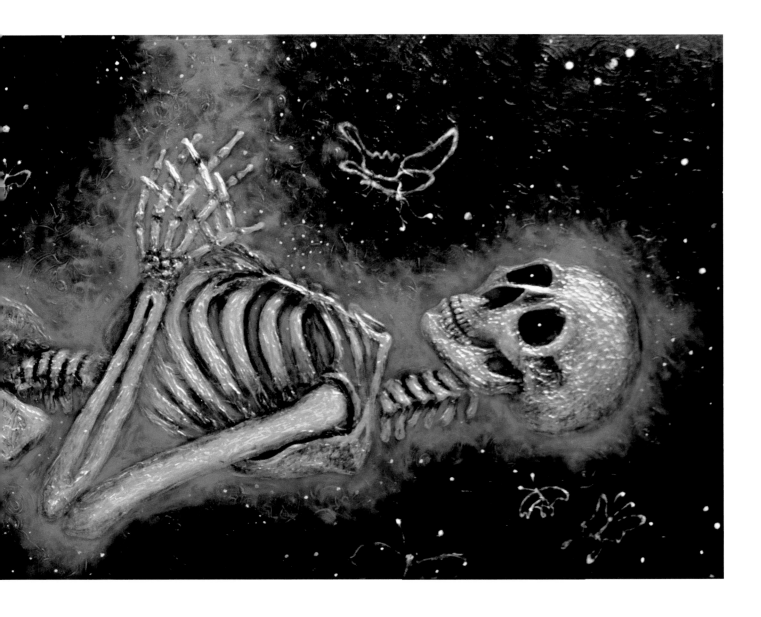

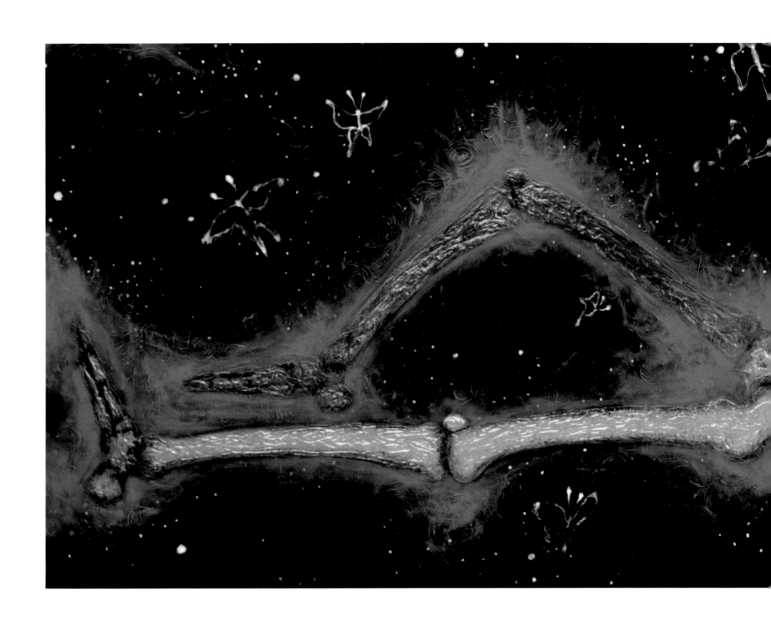

觀心　　壓克力彩
　　　　2013　233x80cm

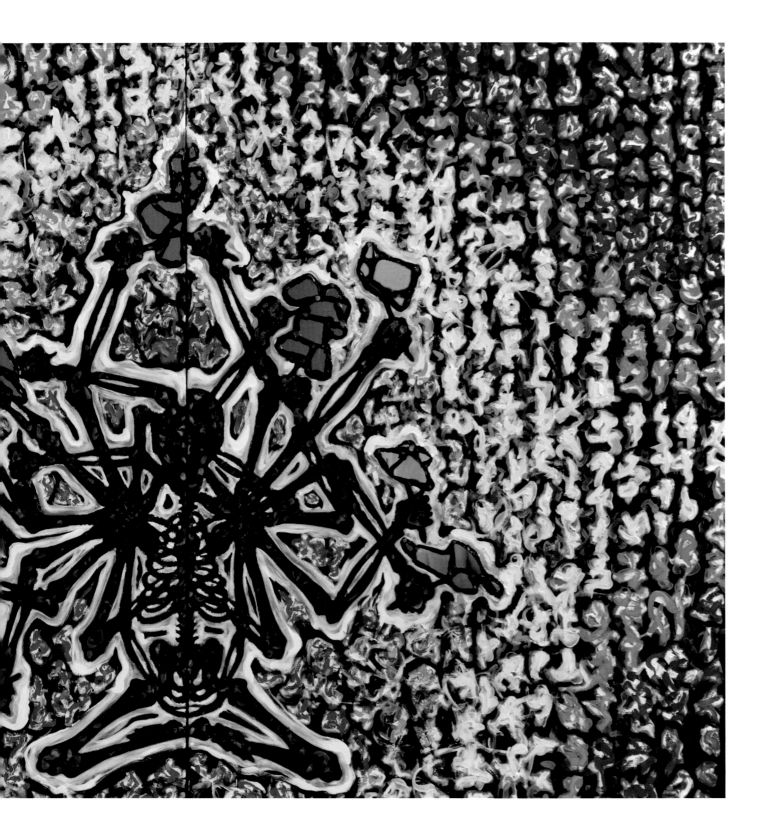

呼風喚雨　綜合媒材
2013　160x116.5cm

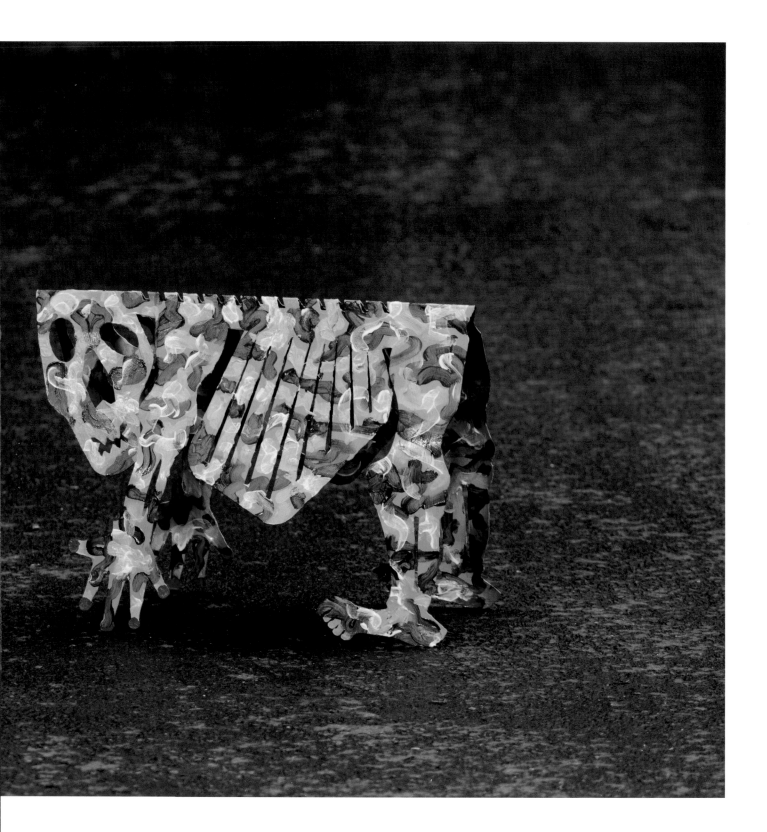

給我抱抱 I  鐵板・壓克力彩
2014  49x37x42cm

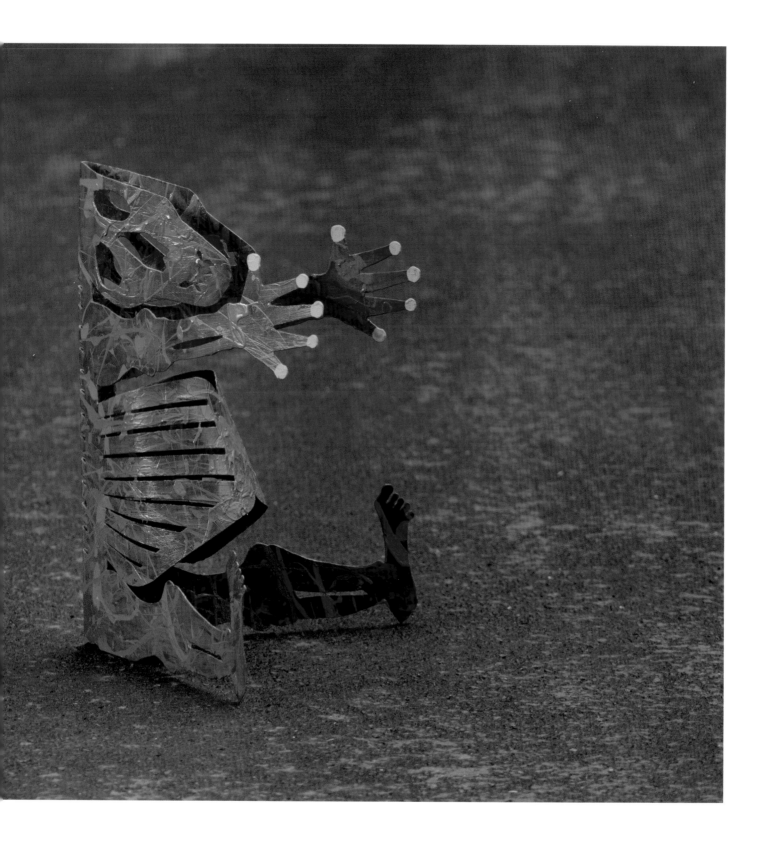

給我抱抱Ⅱ　鐵板・壓克力彩
2014　49x37x42cm

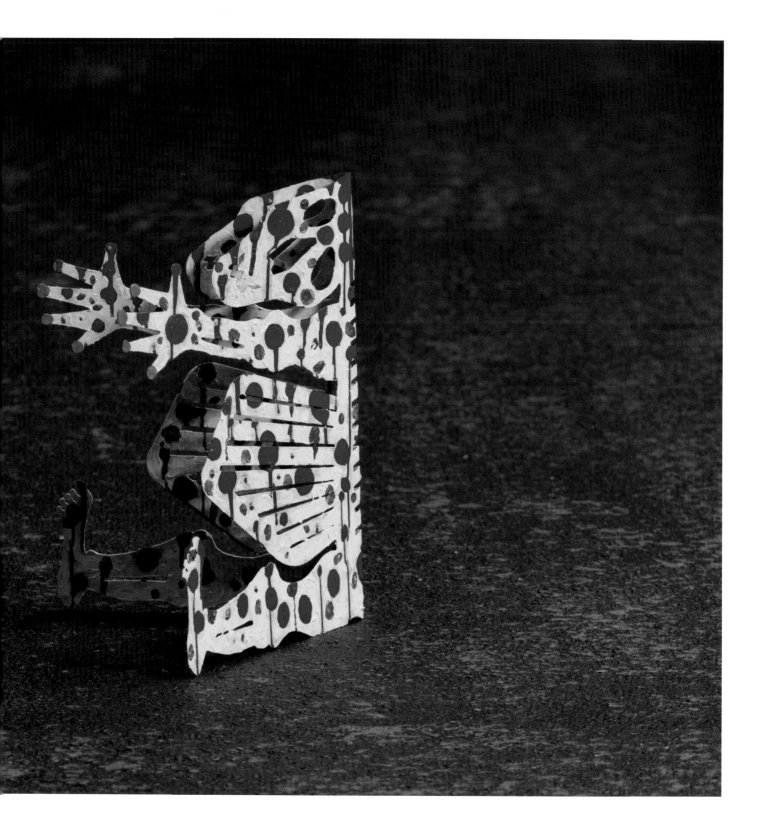

給我抱抱 Ⅲ　鐵板・壓克力彩
2014　49x37x42cm

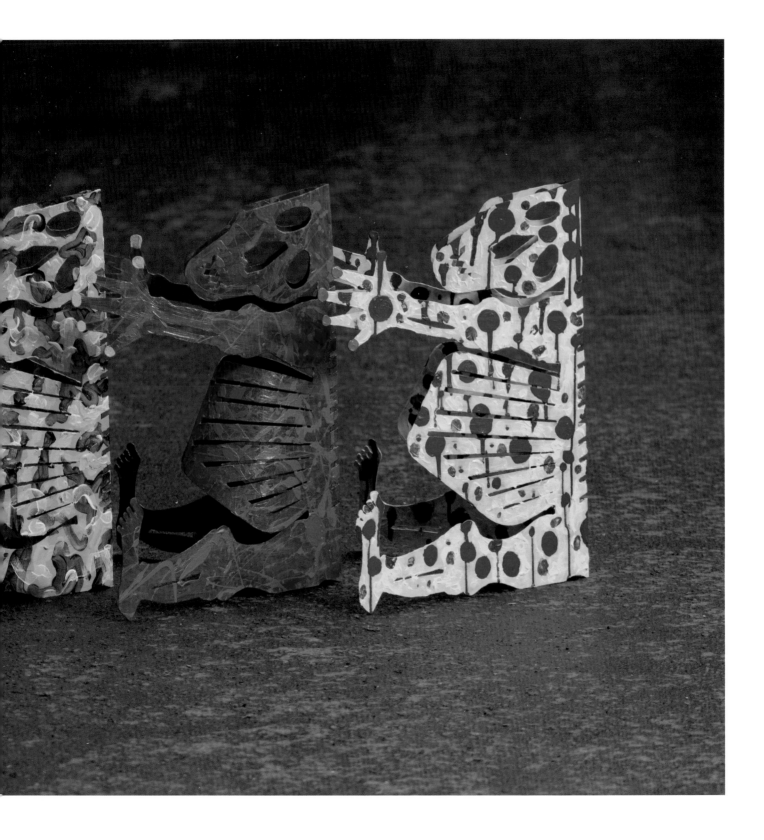

給我抱抱系列　鐵板・壓克力彩
2014　49x37x42cm

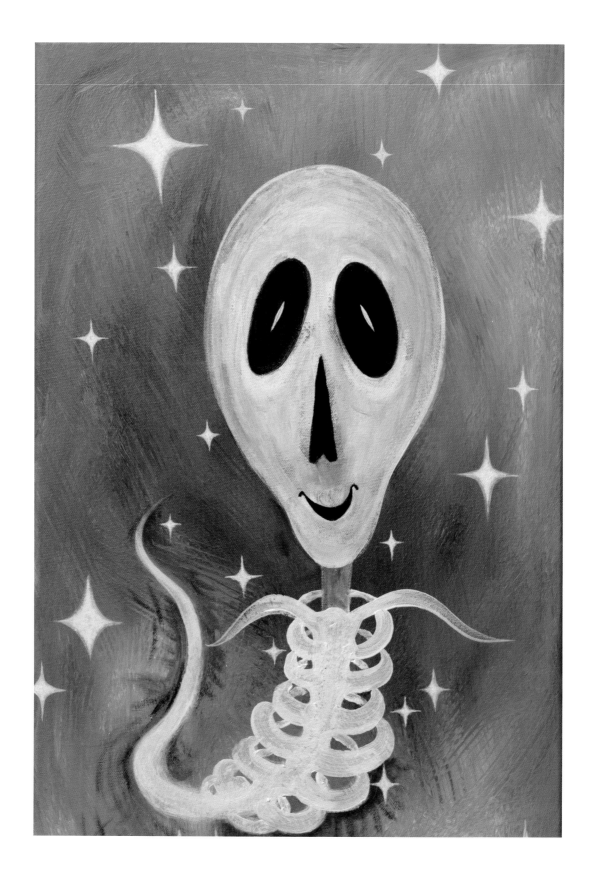

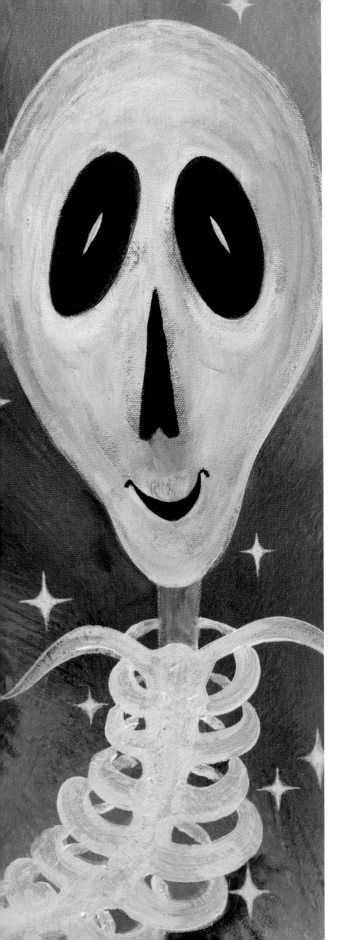

飛天　　畫布・壓克力彩
　　　　2014　53x33cm

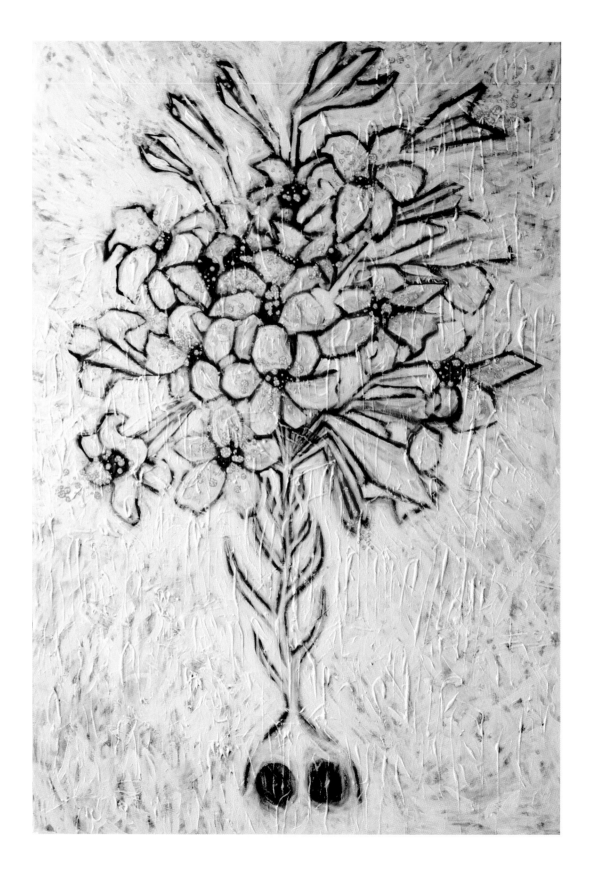

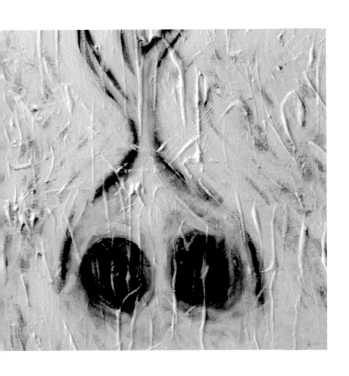

前世・今生・來世　壓克力彩・油彩
2013　80x116.5cm

當下。追尋。隨遇而安

# 卜華志 1961

| | |
|---|---|
| 1989 | 吳三連文藝基金會台灣年度最佳新聞攝影獎人物特寫類佳作 |
| 1997 | 台北市第24屆美展台北獎入選 |
| 2000 | 台北宇珍國際藝術公司、台中金禧美術畫廊「慾花園」個展 |
| 2005 | 第29屆金鼎獎最佳攝影獎 |
| 2009 | 台北國際當代藝術博覽會聯展 |
| | 台中金禧畫廊造化個展 |
| | 「台北101藝圖不軌：2009亞太國際藝術特展」邀請 |
| | 礁溪‧桂竹林國際藝術創作營邀請 |
| | 台北攝影與數位影像藝術博覽會聯展 |
| | 台北東家畫廊「造‧化」個展 |
| 2010 | 台北國際當代藝術博覽會聯展 |
| 2011 | 富邦藝術基金會贊助台北藝術博覽會聯展 |
| 2012 | 台南府城藝術博覽會「不人不類」個展 |
| | 上海城市藝術博覽會聯展 |
| | 台北99° 藝術中心「不人不類」個展 |
| | 印尼日惹亞太國際藝術特展邀請 |

| | |
|---|---|
| 2013 | 香港亞洲當代藝術展 |
| | 台南‧台中飯店型藝術博覽會聯展 |
| | 上海‧台北99° 藝術中心卜字個展 |
| | 北京國際藝術博覽會聯展 |
| | 上海亞洲藝術博覽會聯展 |
| | 台北國際藝術博覽會聯展 |
| 2014 | 新加坡飯店型藝術博覽會聯展 |
| | 台南飯店型藝術博覽會聯展 |
| | 99° 藝術中心與骨共舞個展 |
| | 東家畫廊骨舞個展 |

新鋭藝術07　PH0135

新鋭文創
INDEPENDENT & UNIQUE

與骨共舞
——面對面的生命練習曲

| | |
|---|---|
| 作　　者 | 卜華志 |
| 責任編輯 | 黃姣潔 |
| 版面設計 | 秦禎翊 |
| 封面設計 | 陳怡捷 |
| 攝　　影 | 楊文卿 |

出版策劃　新鋭文創
製作發行　秀威資訊科技股份有限公司
　　　　　114 台北市內湖區瑞光路76巷65號1樓
　　　　　電話：+886-2-2796-3638
　　　　　傳真：+886-2-2796-1377
　　　　　服務信箱：service@showwe.com.tw
　　　　　http://www.showwe.com.tw
郵政劃撥　19563868　戶名：秀威資訊科技股份有限公司
展售門市　國家書店【松江門市】
　　　　　104 台北市中山區松江路209號1樓
　　　　　電話：+886-2-2518-0207
　　　　　傳真：+886-2-2518-0778
網路訂購　秀威網路書店：http://www.bodbooks.com.tw
　　　　　國家網路書店：http://www.govbooks.com.tw
法律顧問　毛國樑　律師
出版日期　2014年4月 BOD一版
定　　價　420元

圖書經銷　貿騰發賣股份有限公司
　　　　　235 新北市中和區中正路880號14樓
　　　　　電話：+886-2-8227-5988
　　　　　傳真：+886-2-8227-5989

國家圖書館出版品預行編目

與骨共舞 ——面對面的生命練習曲/ 卜華志著.
-- 一版. -- 臺北市：新鋭文創, 2014.04　面；
公分. --（新鋭藝術；7）BOD版
ISBN　978-986-5716-09-7（平裝）
1.複合媒材繪畫 2.雕塑3.作品集
947.5　　　　　　　　　　　103005122

# 讀者回函卡

感謝您購買本書，為提升服務品質，請填妥以下資料，將讀者回函卡直接寄回或傳真本公司，收到您的寶貴意見後，我們會收藏記錄及檢討，謝謝！

如您需要了解本公司最新出版書目、購書優惠或企劃活動，歡迎您上網查詢或下載相關資料：

http:// www.showwe.com.tw

您購買的書名：_____

出生日期：_____年_____月_____日

學歷：□高中 (含) 以下　　□大專　　□研究所 (含) 以上

職業：□製造業　□金融業　□資訊業　□軍警　□傳播業　□自由業　□服務業　□公務員　□教職　　□學生　　□家管
　　　□其它_____

購書地點：□網路書店　□實體書店　□書展　□郵購　□贈閱　□其他

您從何得知本書的消息？

□網路書店　□實體書店　□網路搜尋　□電子報　□書訊　□雜誌　□傳播媒體　□親友推薦

□網站推薦　□部落格　　□其他_____

您對本書的評價：（請填代號　1.非常滿意　2.滿意　3.尚可　4.再改進）

　　封面設計_____　版面編排_____　內容_____　文／譯筆_____　價格_____

讀完書後您覺得：

　　□很有收穫　□有收穫　□收穫不多　□沒收穫

對我們的建議：_____

_____

_____

_____

11466

台北市內湖區瑞光路 76 巷 65 號 1 樓

# 秀威資訊科技股份有限公司　　收

BOD 數位出版事業部

........................................................................................

（請沿線對折寄回，謝謝！）

姓　　名：＿＿＿＿＿＿＿＿＿＿＿＿＿＿　年齡：＿＿＿＿＿　性別：□女　□男

郵遞區號：□□□□□

地　　址：＿＿＿＿＿＿＿＿＿＿＿＿＿＿＿＿＿＿

聯絡電話：(日)＿＿＿＿＿＿＿＿＿＿＿　(夜)＿＿＿＿＿＿＿＿＿＿＿＿

E-mail：＿＿＿＿＿＿＿＿＿＿＿＿＿＿＿＿＿＿＿